INVENTAIRE
V 23.688

V
2628
Da

(Par Troje-Magnan, d'après Barbier.)

V 2628
Da
Ⓒ

23688

LETTRE

A M. ROBILLARD PÉRONVILLE,

Éditeur du Musée français,

PAR UN SOUSCRIPTEUR.

~~~~~~~~

Oserais-je vous demander, Monsieur, de quel droit et à quel titre vous vous permettez de m'annoncer purement et simplement par un avis imprimé, que dorénavant *le texte* de ce que vous appelez *votre ouvrage*, sera rédigé par d'autres que par l'homme de lettres qui s'en était si bien acquitté jusqu'à présent? Il me semble que vous auriez dû d'abord vous informer si cela me conviendrait et aux autres souscripteurs. En effet, quand vous avez proposé au public de souscrire pour le Musée français, vous lui avez annoncé que les discours qui seraient placés à la tête des volumes, formeraient un cours complet de peinture et de sculpture antique et moderne, et seraient, ainsi que les notices qui accompagneraient les gravures, rédigés par M. Croze Magnan. Cet homme de lettres était déjà connu par des ouvrages sur l'art, dont le suc-

cès mérité nous a inspiré de la confiance. Nous avons donc souscrit, et notre espérance n'a point été trompée. Les livraisons se sont succédées pendant trois ans, et, à chacune d'elles, nous nous applaudissions de ce que vous aviez eu le bon esprit d'associer à votre entreprise l'homme le plus capable de la faire réussir.

Jugez, Monsieur, de ma surprise en lisant votre avis. Ma première idée a été de croire que M. Croze Magnan était mort subitement. Dans mon inquiétude, j'ai été aux informations, et bientôt j'ai appris que ce changement n'avait d'autre motif que votre caprice, et que, vous targuant de ce que c'est vous qui faites les plus gros fonds dans l'entreprise, vous avez agi tout seul, et malgré la protestation formelle de M. Laurent, votre associé.

Si le Musée français n'était composé que pour votre usage particulier, vous seriez sans doute bien le maître, Monsieur, de faire tout ce que bon vous semblerait; mais cet ouvrage est fait pour le public : ce sont les souscripteurs qui en font les frais, et d'après cela, il me semble que, dans vos arrangemens, vous devriez les compter pour quelque chose. Il me

semble qu'il ne vous est pas permis de violer, au gré de votre fantaisie, les clauses du contrat que vous avez passé avec eux, sans leur donner en même tems le droit incontestable de faire révoquer DÈS LEUR ORIGINE les engagemens qu'ils avaient pris avec vous. Mais je ne veux pas m'étendre ici davantage sur cette question ; le moment viendra bientôt de la discuter juridiquement, et nous autres souscripteurs nous aurons d'autant plus beau jeu, que vous n'aurez pas même la ressource de faire valoir en votre faveur le mérite du travail des successeurs que vous prétendez donner à M. Croze Magnan.

Je conviens que la manière dont vous les annoncez dans votre avis, est faite pour en imposer. En effet je vois que c'est M. T. B. EMERIC DAVID, auteur de l'ouvrage intitulé : *Recherches sur l'art statuaire chez les anciens et les modernes;* et M. E. Q. VISCONTI, Membre de l'Institut national et de la Légion d'honneur, Conservateur des antiques du Musée Napoleon, etc.

Voilà de beaux titres, et sur tout un etc., qui doivent faire un grand effet ; mais
*Quid dignum tanto feret hic promissor hiatu?*
voyons. On est naturellement entraîné par

la célébrité des noms; je cours aux deux articles de M. Visconti.

Je ne lui disputerai point l'explication qu'il donne du bas-relief qu'il appelle un *tableau*; je ne veux pas être plus difficile que ceux qui lui ont passé tous ses Mercures, et j'aime beaucoup mieux lui passer aussi toutes les Thétis qu'il voudra, et même lui permettre de les qualifier de *Nymphes*, que d'engager avec lui un combat d'érudition, dont je me tirerais peut-être fort mal. Mais je lui observerai que c'est à Paris et pour des Français qu'il écrit, et qu'en conséquence nous avons le droit d'exiger qu'il nous parle français. Or, Monsieur, l'a-t-il fait ? Je vais vous copier le premier paragraphe de sa notice sur la statue d'Antinoüs, et c'est à vous-même que je m'en rapporte.

« Antinoüs né à Bithynium, *ville de la Bi-*
» *thynie* (1), *se distinguait* par sa beauté,
» *peut-être aussi* par son caractère parmi les
» domestiques de l'Empereur Adrien. *On ne*
» *sait pas* si sa condition était *celle* d'un es-

___

(1) Ceci me rappelle ce bon Tourangeau qui disait qu'il était né natif de Tours en Touraine.

» clave, ou *celle* d'un affranchi. Ce jeune
» Asiatique ayant *obtenu la faveur* de son
» maître, *s'attacha à lui d'une affection*
» *rare*, dont il prouva la sincérité *par* le
» sacrifice de sa *propre* vie. L'Empereur,
» *que* sa mauvaise santé avait rendu *enclin à*
» des pratiques *superstitieuses*, se trouvant,
» vers l'an 130 de notre ère, en Egypte,
» le pays le plus *superstitieux du monde*
» *payen*, *s'imagina* qu'il ne pouvait *sauver*
» *ses jours d'une mort imminente*, *que*
» *par l'offre spontanée d'une vie prête à*
» *s'immoler pour lui*. Antinoüs ne balança
» pas à donner *sa vie pour celle de son*
» *maître*, etc. »

Mais je trouve à la fin du même article, quelque chose de bien plus original. L'auteur, en parlant de l'élévation de la poitrine, que quelques artistes trouvent exagérée, nous dit qu'on a reconnu dans des portraits authentiques d'Antinoüs, que cette partie était effectivement très-élevée dans *l'original*. Est-ce que la statue dont il nous donne la description, n'est qu'une copie, ou est-ce Antinoüs qui était un *original*? Si ce dernier sens est celui de l'auteur, vous conviendrez, Mon-

sieur, que c'est fort plaisant. Car que penseriez-vous de quelqu'un qui, pour faire l'éloge de votre portrait, vous dirait qu'il ressemble parfaitement à l'*original?*

En bonne conscience, Monsieur, avez-vous le droit de nous condamner à un pareil style? M. Visconti a fait, m'a-t-on dit, des ouvrages fort estimés en italien, et il écrit dans cette langue tout comme un autre. Eh bien! qu'il écrive dans sa langue; mais quelle rage de vouloir écrire dans la nôtre, sans la savoir? Je vous conseille donc, Monsieur, de lui donner un bon maître, ou, si vous voulez économiser, de l'envoyer, pendant quelque tems, à une école secondaire, et jusques-là de le prier de se tenir tranquille; car je vous assure que ni moi, ni beaucoup d'autres, nous ne savons pas assez bien l'italien pour pouvoir lire son français.

Très-mécontent, comme vous le voyez, Monsieur, des productions de votre antiquaire, je passe à celles de son collaborateur. Mais c'est encore bien pis. Si le premier parle mal de ce qu'il sait, celui-ci parle tout aussi mal de ce qu'il n'entend pas. Pour vous en convaincre, je vais examiner avec vous ses deux notices, en commençant par celle

du tableau de l'*Adoration des mages* par N. Poussin (1).

Il débute par proscrire comme une *pratique funeste* l'usage des toiles imprimées en rouge. Je conviens que cet usage présente quelques inconvéniens, mais il a aussi ses avantages, et il faut bien que cela soit, puisqu'il a été adopté par (et non pas *parmi*) de grands maîtres. Je pourrais bien vous donner quelques éclaircissemens sur cette question, mais il faudrait parler la langue de l'art, et ni M. Emeric David, ni vous, vous ne me comprendriez : ainsi je poursuis.

Dans le nombre des propriétaires successifs du tableau dont il s'agit, l'historien nomme *la maison des Chartreux de Paris, qui le placèrent dans la salle du chapitre.* D'après les règles de la syntaxe, il aurait fallu dire *qui le plaça*, et il aurait été très-plaisant de voir une maison placer un tableau dans une salle. Voilà pourtant l'*effet inévitable que produit* une mauvaise construction. Elle met

---

(1) Tout ce qui est mis entre des guillemets ou en lettres italiques, est copié littéralement des descriptions fournies par M. Emeric David, pour la 39ᵉ livraison du Musée français.

A 5

un pauvre auteur dans la triste alternative de faire un solécisme ou un contre-sens.

Il nous apprend ensuite que dans ce tableau *les ombres ont totalement disparu, une partie des clairs a été emportée, et les figures rougies se sont perdues.* Il aurait bien dû nous dire ce qui reste dans un tableau quand il n'y a plus ni clair, ni ombres, ni figures. Cependant il ajoute que *quand* ON *a considéré quelques instans ce bel ouvrage,* ON *est tellement frappé des beautés de la composition, que* L'ON *a bientôt oublié les défauts du coloris.* M. Emeric David aime beaucoup la particule *on* et l'emploie avec beaucoup de grace.

Continuons. « *Traiter un sujet* que le gé-
» nie des artistes a représenté *mille fois, et*
» *le traiter* d'une manière heureuse et nou-
» velle; négliger tout ce qu'*un tel sujet pour-*
» *rait* (1) offrir *de pompeux et* de magnifi-
» que, pour s'attacher uniquement à ce qu'il
» présente *de moral, de religieux et* de tou-
» chant; allier, en exprimant *des passions*
» *douces* ET *modérées, la chaleur* ET la vé-
» rité; donner à chaque personnage l'action

---

(1) Il fallait *peut.*

» qui *convenait* (1) le mieux à sa situation *et*
» à son caractère, *et* faire tout à la fois ré-
» gner *dans le tableau, non seulement sous*
» *le rapport* des lignes *et* des angles, mais en
» ce qui concerne l'expression ; une harmo-
» nie parfaite : c'est une sorte de *mérite dans*
» *lequel* (2) aucun peintre n'a surpassé le
» sage Poussin ; et ce *mérite* est porté au plus
» haut degré *dans le tableau* de l'Adoration
» des mages ».

Reprenons haleine, Monsieur, s'il vous plaît. Depuis les périodes du Père Mainbourg, dont l'auteur des Lettres persanes recommande la lecture comme un spécifique souverain contre l'asthme, j'ai peu trouvé de phrases de cette taille. Mais son plus grand mérite n'est pas dans sa longueur, ni dans les trois solécismes qu'elle renferme. Observez ce rassemblement mélodieux de conjonctions, de particules et d'adverbes. Remarquez ces heureuses répétitions de mots : *traiter* et *traiter* ; *un sujet* et *un tel sujet* ; *dans le tableau* et *dans le tableau*. Votre oreille n'est-elle pas enchantée de la douce harmonie de

---

(1) Il fallait *convient*.
(2) Il fallait *laquelle*.

ces mots : *non seulement sous le rapport, mais en ce qui concerne ;* et ceux ci : *la sorte de mérite dans lequel aucun n'a surpassé.* Est-ce que c'est M. Visconti qui a montré le français à M. Emeric David?

Laissons un moment le style, et examinons les idées. Quelle incohérence! Quelle ignorance des premiers élémens de la peinture! Que signifie cette phrase : *allier, en exprimant des passions douces et modérées, la chaleur et la vérité ?* La chaleur n'est pas le caractère des passions douces, et si l'on veut leur en donner, il n'y a plus de vérité. Que signifie cet autre : *faire régner une harmonie parfaite sous le rapport des lignes, des angles et de l'expression ?* Pour celle-ci c'est une énigme. Puisque c'est pour vous, Monsieur, qu'elle a été composée, vous devriez bien nous en donner le mot.

Suivons M. Emeric-David : « Quoi de plus
» *naturel* en représentant trois rois, dans une
» étable, aux pieds de Jésus, que de mettre
» en opposition les superbes vêtemens, la
» suite pompeuse de ces grands personnages,
» avec la pauvreté rustique de la crèche où
» repose l'Enfant? Poussin, n'a cherché *rien*
» *de pareil* ». Si *rien* n'est plus *naturel*, et

que le *sage* Poussin n'ait *rien* mis de *pareil*, il s'ensuit évidemment qu'il n'y a *rien* de naturel dans son tableau. Comment M. Emeric-David a-t-il pu dire une pareille absurdité, en parlant du peintre qui a peut-être le mieux connu la nature ? Quelque bonne opinion que j'aye de lui, je ne saurais croire que ç'ait été son intention. N'aurait-il pas voulu dire, par hazard, que ce contraste entre la magnificence des trois Rois et la pauvreté de l'étable, est la première idée qu'aurait eu un peintre sans génie, mais que le Poussin a conçu son plan d'une manière bien plus sublime ? et voilà ce que c'est que de ne pas savoir sa langue et de ne pas sentir la propriété des termes. On en vient à appeler *naturelle* l'idée qui se serait présentée la première à un sot. J'ai bien peur qu'il n'y ait beaucoup de *naturel* dans les conceptions et dans le style de M. Emeric-David. *Poussin*, ajoute-t-il, *a écarté tous les objets qui n'étaient plus nécessaires pour le contraste; il a supposé l'étable formé parmi les ruines d'un antique édifice. La Vierge et Saint-Joseph en sont sortis.* Ainsi plus de contraste, et par conséquent de la monotonie dans la composition du Poussin. N'admirez-

vous pas cette étable *formée parmi* les ruines? Mais d'où sont sortis la Vierge et S.-Joseph? Est-ce de l'étable, des ruines, ou de l'édifice?

*La Vierge est assise auprès d'une pierre carrée qu'on pourrait supposer avoir servi d'autel.* M. Emeric-David aurait dû consulter son collègue l'antiquaire. Celui-ci lui aurait appris qu'une pierre de forme cubique, encastrée dans le soubassement extérieur d'un édifice, n'a jamais ressemblé à un autel, et que les autels étaient toujours dans l'intérieur des temples, ou isolés.

*Trois groupes composent le tableau.* L'écrivain oublie ici le ciel, les lointains, le second plan, les terrasses, les arbres, les édifices, etc. Il a peut-être voulu dire qu'il n'y a que trois groupes de figures dans le tableau, ce qui n'est pas même exact. Mais quels sont ces groupes? *A gauche sont placés la Vierge, le Christ et S.-Joseph; au milieu les Rois et leur suite; dans le fond les valets, les chameaux, les chevaux, cortège fastueux que par respect les Mages ont laissé à l'écart,* (et qui apparemment ne sont pas de leur suite). M. Emeric-David louait tout à l'heure le Poussin *d'avoir négligé* de représenter *la suite pompeuse de*

ces *grands personnages*, et le voilà qui retrouve avec plaisir leur *cortège fastueux*. Il faudrait au moins tâcher d'être d'accord avec soi-même.

*Deux des Rois sont prosternés aux pieds du Christ.* Je sais bien que *Christ* qui signifie oint de Dieu, est le surnom de Jésus; mais l'usage qui est la règle de toute les langues, ne permet pas de le lui donner avant la dernière époque de sa vie. On dit le Christ flagellé, le Christ descendu de la croix, le Christ porté au tombeau, un Christ, pour désigner un Jésus crucifié; mais vous n'avez jamais lu nulle part le Christ enfant, le Christ parmi les docteurs, la circoncision du Christ, etc. C'est cependant une des fautes qui m'étonne le moins de la part de M. Emeric-David. Dans le tems qu'il était officier municipal à Aix, il s'était tellement brouillé avec Jésus et son culte, que ces petites inconvenances là peuvent bien lui échapper aujourd'hui.

Revenons au tableau. *Deux des Rois sont prosternés aux pieds du Christ. Le troisième, sans perdre de vue l'objet de son adoration, cherche avec empressement l'endroit où se placeront ses genoux. Tous les personnages*

*de leur suite expriment le même sentiment de respect.* Comment se fait-il que le Roi Maure ne perde pas de vue l'Enfant Jésus, et cherche en même tems, avec empressement, l'endroit où se placeront ses genoux ? *où se placeront ses genoux !* Quelle image ! Elle est d'autant plus pittoresque qu'elle exprime d'une manière admirable le sentiment de tous les personnages de la suite.

Je ne dis rien de *l'un d'eux qui regarde avidement l'enfant mystérieux : de cet autre debout, faisant le signe du silence, qui paraît vouloir recueillir les paroles qui se diront dans cette scène mémorable.* Mais je m'arrête aux *deux pâtres qui se sont joints à la suite des Rois, dont l'un ne montre que de l'étonnement, et l'autre portant la main vers sa poitrine, décèle par ce geste naïf la lumière qui l'éclaire.* On ne sait trop si c'est des deux pâtres, ou de deux des Rois que l'auteur veut parler. Mais de quelle perspicacité il faut que le ciel l'ait doué, pour lui faire découvrir que le geste naïf d'une main portée vers la poitrine décèle une lumière qui éclaire ! Heureux ceux à qui il est donné de voir ainsi ! Heureux ceux qui savent apprécier et employer leurs talens ! Oui, Mon-

sieur, les *admirateurs futurs* du Poussin vous auront une grande obligation *d'avoir cru important de leur transmettre* une description si lumineuse et si sublime du tableau de l'adoration des Mages.

Les amateurs du paysage ne vous en auront pas moins pour la belle description du tableau d'Orizonte. C'est la même correction de style, la même érudition, la même connaissance des principes de l'art. Vous allez en juger, Monsieur. L'auteur nous dit avec emphase :
« à l'époque où il arriva ( Orizonte ), trois
» artistes doués d'un *rare* génie, supérieurs
» *dans l'art* du paysage (1) à tous ceux qui
» l'avaient précédé, régnaient sur l'opinion
» et semblaient laisser *peu de place* à de
» nouveaux concurrens. C'était Salvator Rosa,
» Gaspard Dughet, dit Gaspre Poussin, et
» Claude Gelée, surnommé le Lorrain. Ces
» maîtres habiles qui semblaient former une
» nouvelle *espèce* de triumvirat, avaient en
» quelque *sorte* fait entre eux le partage *des*
» *campagnes* ».

---

(1) On dit l'art de la peinture, mais je ne crois pas qu'on puisse dire *l'art de l'histoire*. Quant au paysage, le mot *genre* est consacré par l'usage.

C'est connaître bien peu le génie, que de l'accorder si gratuitement. Le seul de ces trois peintres qui en ait montré dans ses compositions, est le Salvator. Gaspre et le Lorrain ont eu beaucoup de talens, mais ils n'ont rien fait qui annonce le génie, puisque le génie consiste sur-tout dans l'invention.

Dire que ces trois artistes étaient supérieurs *dans l'art du paysage* à tous ceux qui les avaient précédés, c'est avancer une fausseté manifeste. Il suffit de citer Nicolas Poussin, les Carraches, le Titien, le Dominiquin et tant d'autres peintres d'histoire qui ont fait des paysages dans lesquels on trouve du génie, et qui tous ont précédé le *triumvirat* de M. Emeric-David.

« On peut remarquer aussi dans ce tableau » l'heureuse opposition que le peintre a su » établir entre la lumière qui vient du côté » gauche et un vent léger qui souffle du côté » droit ». Voilà encore une découverte due à la perspicacité de M. David. Quelle finesse de tact il faut avoir pour apercevoir cette *heureuse opposition* entre un vent et une lumière, un vent qui souffle du côté droit, et une lumière qui vient du côté gauche !

Et ce sont là, Monsieur, les niaiseries et

les rapsodies rédigées en style barbare, que vous prétendez nous faire prendre!

Peut-être vous imaginez-vous que vos Souscripteurs ne désirent autre chose que d'avoir les gravures des tableaux du Musée, et qu'ils se soucient fort peu que les descriptions qui les accompagnent, soient plus ou moins bien faites. Détrompez-vous, Monsieur. La plupart d'entre eux n'ont qu'une connaissance peu approfondie de l'art. L'éducation et l'usage du monde leur ont bien donné ce goût du beau qui les arrête devant un tableau qu'ils admirent, ou qui les éloigne d'un autre qui ne les satisfait pas; mais sans qu'ils puissent se rendre compte à eux-mêmes des causes de la sensation qu'ils éprouvent. Ce sont ces causes qu'ils sont enchantés de reconnaître dans une description bien faite, par un homme initié dans les secrets de l'art. Voilà ce qu'ils avaient trouvé jusqu'à présent dans les notices composées par M. Croze-Magnan, et vous conviendrez que M. Emeric-David *n'a rien mis de pareil* dans les siennes.

D'où vous est donc venu, Monsieur, l'idée d'aller le déterrer, pour le charger de nous donner de si belles choses? Serait-ce parce

qu'il est accoutumé à s'emparer du travail d'autrui ? Sous ce rapport je conviens que c'est l'homme qu'il vous fallait dans la circonstance. Serait-ce parce qu'il a été couronné comme auteur des recherches sur l'art statuaire ? Mais vous auriez dû savoir, comme tout le monde le sait, que cet ouvrage appartient réellement à M. Girault, le sculpteur : et si renonçant à la manie de vouloir tout faire d'après votre fantaisie, vous eussiez consulté des gens éclairés, et sur-tout vos Souscripteurs qui y sont le plus intéressés, ils vous auraient dit que M. Emeric-David ayant reçu d'un maître aussi profond dans la théorie qu'habile dans la pratique, tous les matériaux dont il avait besoin, et n'ayant à s'occuper que d'écrire les bonnes pensées d'un autre, il avait pu se livrer à ce travail sans distraction et avec succès ; mais que pour la besogne dont vous vouliez le charger, c'était tout autre chose ; que personnellement il n'entendait rien à la peinture ; qu'il n'avait chez vous personne pour lui souffler ce qu'il aurait à dire ; qu'en conséquence il lui faudrait à la fois penser et écrire : et vous avez vu par l'échantillon qu'il nous a donné, que c'est trop fort pour lui.

Mais c'est assez parler de vos rédacteurs. J'ai à vous faire, Monsieur, une observation qui vous est personnelle, en votre qualité d'éditeur et de marchand d'estampes. Vous n'auriez pas dû permettre qu'on changeât le mode adopté pour l'intitulé des descriptions. Cela produira une disparate choquante qui déplaira fort aux amateurs de belles éditions. Vous n'auriez pas dû non plus laisser changer la forme du titre des gravures, sur-tout dans le paysage qui fait le pendant du N°. 1022. Cette différence sera remarquée par les amateurs qui encadrent les estampes. Il est étonnant que M. Herhan ou son prote, le graveur de lettres, vous et votre associé, ayez laissé passer ces deux irrégularités dans un ouvrage qui avait été jusqu'à présent si bien soigné. Je ne sais si c'est une fatalité ; mais il semblerait que depuis que vous avez exilé M. Croze-Magnan, tous vos collaborateurs auraient perdu la tête.

Ne vous opposez donc plus à ce que cet auteur estimable dont nous étions parfaitement contens, continue son ouvrage. C'est le seul moyen de regagner la confiance de vos Souscripteurs et de faire prospérer votre entreprise. Elle allait fort bien dans le com-

mencement; ce n'est que depuis que vous avez voulu tout envahir, que le désordre s'y est glissé. Modérez donc vos prétentions. Souvenez-vous que pour qu'une affaire réussisse, il faut que chacun des collaborateurs ne fasse que ce qu'il sait faire. On m'a dit que vous entendiez très-bien la partie des fonds. Eh bien ! tenez-vous en là. Ne vous mêlez plus des gravures, ni de mettre de votre latin au bas des estampes, ni sur-tout de vous ériger en juge du mérite des artistes et des gens de lettres.

*Ne sutor ultra crepidam.*

J'ai l'honneur d'être, etc.

<div style="text-align:right">Un de vos Souscripteurs.</div>

<div style="text-align:right">Paris, ce 1<sup>er</sup>. Août 1806.</div>

www.ingramcontent.com/pod-product-compliance
Lightning Source LLC
Chambersburg PA
CBHW030126230526
45469CB00005B/1824